U0124855

书法
自学与鉴赏
丛帖

王羲之　十七帖

王学良　编

上海人民美术出版社

书法自学与鉴赏答疑

学习书法有没有年龄限制？

学习书法是没有年龄限制的，通常 5 岁起就可以开始学习书法。

学习书法常用哪些工具？

学习书法常用的工具有毛笔、羊毛毡、墨汁、元书纸（或宣纸），毛笔通常用笔头长度不小于 3.5 厘米的笔，以兼毫为宜。

学习书法应该从哪种书体入手？

学习书法一般由楷书入手，因为由楷入行比较方便。当然也可以从篆隶入手，这样比较纯艺术。这里我们推荐由欧阳询、颜真卿、柳公权等楷书大家入手，学习几年后可转褚遂良、智永，然后再学行书。行书入门以王羲之、赵孟頫、米芾等最好，草书则以《十七帖》《书谱》、鲜于枢比较适宜。学篆书可先学李斯、李阳冰，然后学邓石如、吴让之，最后学吴昌硕、金文。隶书以《乙瑛碑》《礼器碑》《曹全碑》等发蒙，进一步可学《张迁碑》《西狭颂》《石门颂》等，再往下可参考简帛书。总之，学书法要循序渐进，不可朝三暮四，要选定一本下个几年工夫才会有结果。

学习书法如何达到事半功倍的效果？

学习书法无外乎临、背二字。临的目的是为了矫正自己的不良书写习惯，确立正确的笔法和好字的标准；背是为了真正地掌握字帖。如果说学书法要事半功倍，那么一定要背，而且背得要像，从字形到神采都要精准。

这套书法自学与鉴赏从帖有哪些特色？

随着传统文化的日趋受欢迎，喜爱书法的人也越来越多。我们按照入门和鉴赏两个角度从现存的碑帖中挑选了 65 种。入门篇以技法完备和适宜初学为重点；鉴赏篇注重作品的风格取向和审美意义，为进一步学习书法开拓视野。

手机或平板电脑是现代人生活中不可或缺的必备用品，如何利用这一高科技产品帮助我们学习书法也成了我们的思考重点。有书法学习经验的人都知道教师示范对初学者的重要意义，为此我们为每一本字帖拍摄了名家临写的视频，大家可以通过扫码用手机或平板电脑观看，让现代化的工具融入到学习当中。

我们还特意为字帖撰写了临写要点，并选录了部分前贤的评价，相信这会有助于大家快速了解字帖的特点，在临习的过程中少走弯路。

碑帖名称及书家介绍

《十七帖》是王羲之草书代表作，因卷首有『十七』二字而得名。《十七帖》是唐太宗李世民集内府和民间的王羲之草书书迹挑其精品一共29帖成卷。

王羲之（303—361，一作321—379），字逸少，琅琊临沂（今山东临沂）人。东晋时期著名书法家，精楷、行、草，气息冲和，韵味隽永，有书圣之称。他集各体大成，使行书和草书脱离了汉魏的影响而趋于流便。他的书风平和自然，笔势委婉含蓄、遒美健秀。

碑帖书写年代

《十七帖》为一组书信，据考证是王羲之写给他朋友益州刺史周抚的。书写时间从东晋永和三年（347）至升平五年（361），时间跨度14年。

碑帖所在地及收藏处

原刻早佚。

碑帖尺幅

134行，每行字数不等，共1166字。

历代名家品评

张彦远《法书要录》：『《十七帖》长一丈二尺，即贞观中内本，一百七行，九百四十三字，煊赫著名帖也。』

蔡希综《法书论》：『晋世右军，特出不群，颖悟斯道，乃除繁就省，创立制度，谓之新草，今传《十七帖》是也。』

碑帖风格特征及临习要点

《十七帖》用笔方圆并用，行笔遒劲而不乏婉媚，动静得宜，张弛有度。整体风格冲和典雅，不激不厉，而风规自远，自带一种中正平和的气象。

临写此帖首先要以真作草，即用写楷书的态度来写草书，一笔一画都写清楚，点画与牵丝要分明，如『是要药』三字。其次行笔不能快，要沉着铺毫，寓方于圆，如『间诸理』三字。字组练习分两种，一是以牵丝为目标，如『皆有后』三字；一是以形态配合为主，如『都邑动』三字。

扫一扫，一起学

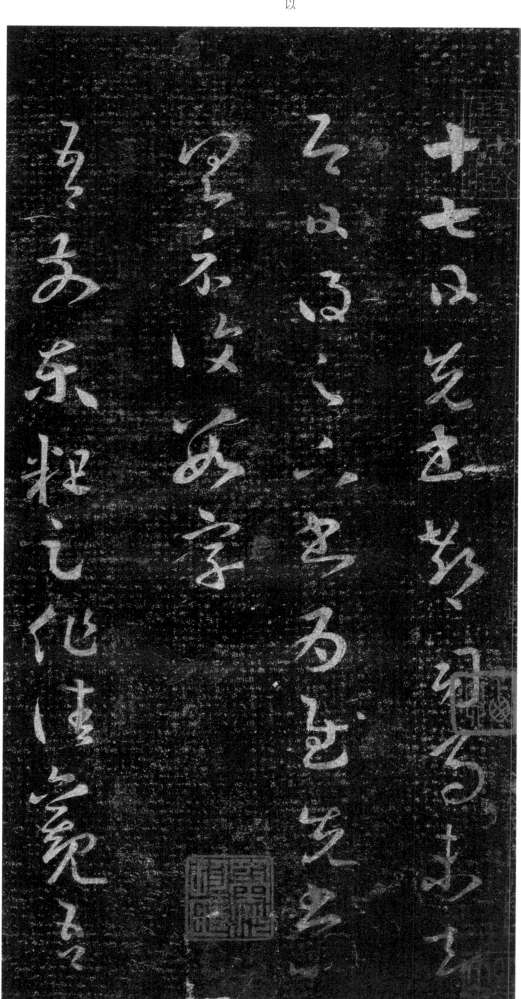

郗司马帖
十七日先书郗司马未去
即日得足下书为慰先书以
具示复数字

逸民帖
吾前东粗足作佳观吾

为逸民之怀久矣足下何以
方复及此似梦中语耶
无缘言面为叹书何能悉

龙保帖
龙保等平安也谢之甚迟见

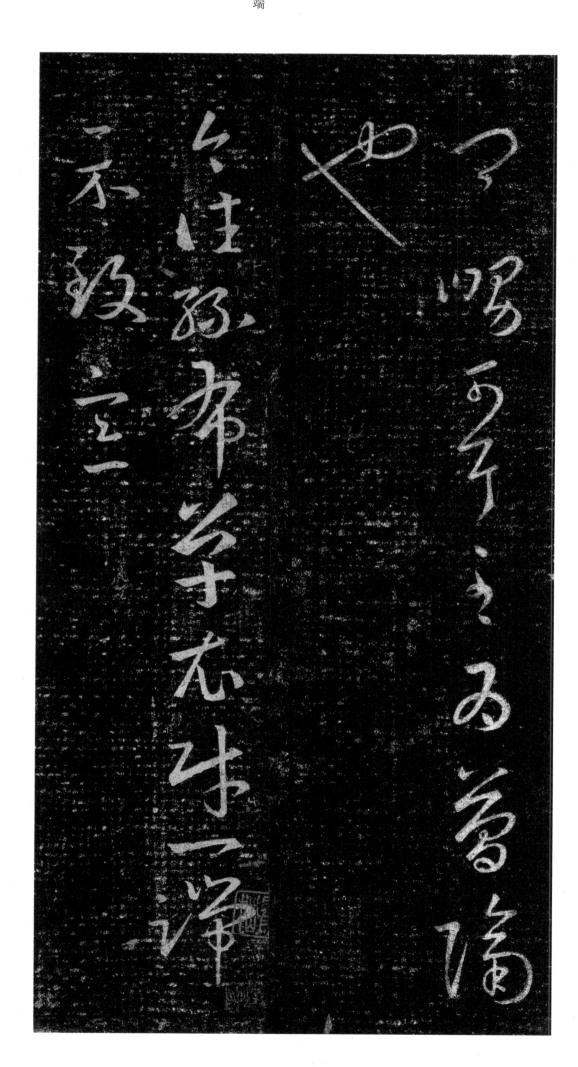

卿舅可耳至为简隔

也

丝布衣帖

今往丝布单衣财一端

示致意

积雪凝寒帖

计与足下别廿六年于今虽

时书问不解阔怀省足下先后

二书但增叹慨顷积雪凝

寒五十年中所无想顷如

常冀来夏秋间或复得
足下问耳比者悠悠如何可言

服食帖
吾服食久犹为劣劣大都
比之年时为复可可足下保

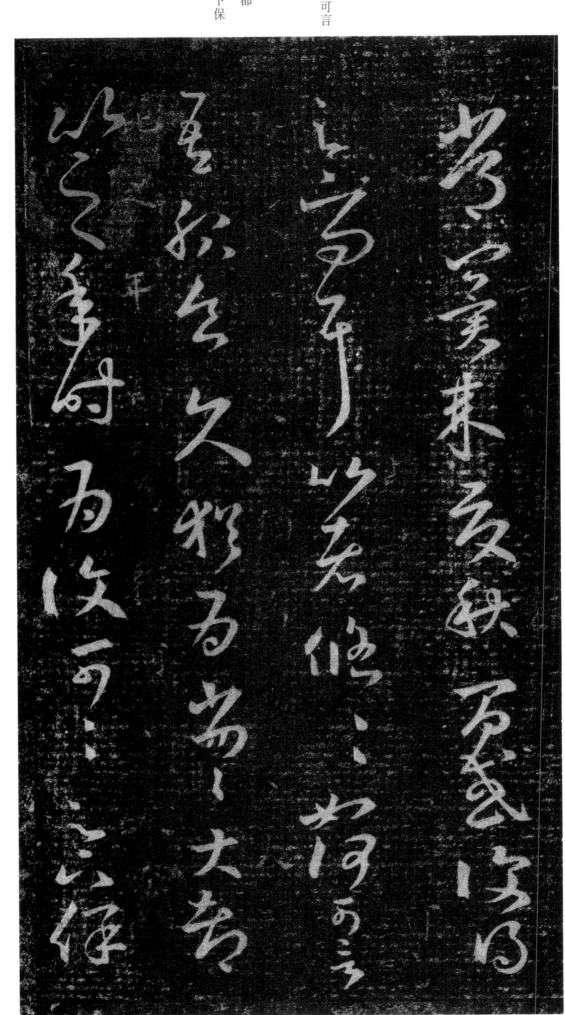

爱为上临书但有惆怅

足下至吴帖

知足下行至吴念违
离不可居叔当西耶
迟知问

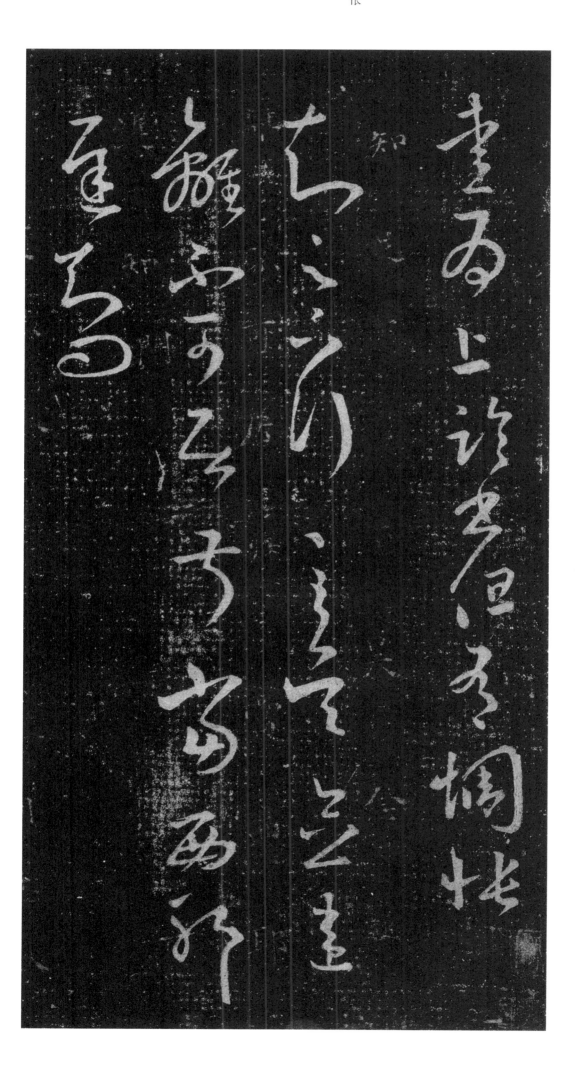

瞻近帖

瞻近无缘省告但有悲叹
足下小大悉平安也云卿当
来居此喜迟不可言想必
果言告有期耳亦度

卿当不居京此既避又节
气佳是以欣卿来也此信旨
还具示问

天鼠膏帖
天鼠膏治耳聋有验

不有验者乃是要药

朱处仁帖

朱处仁今所在往得其
书信遂不取答今因足下答
其书可令必达

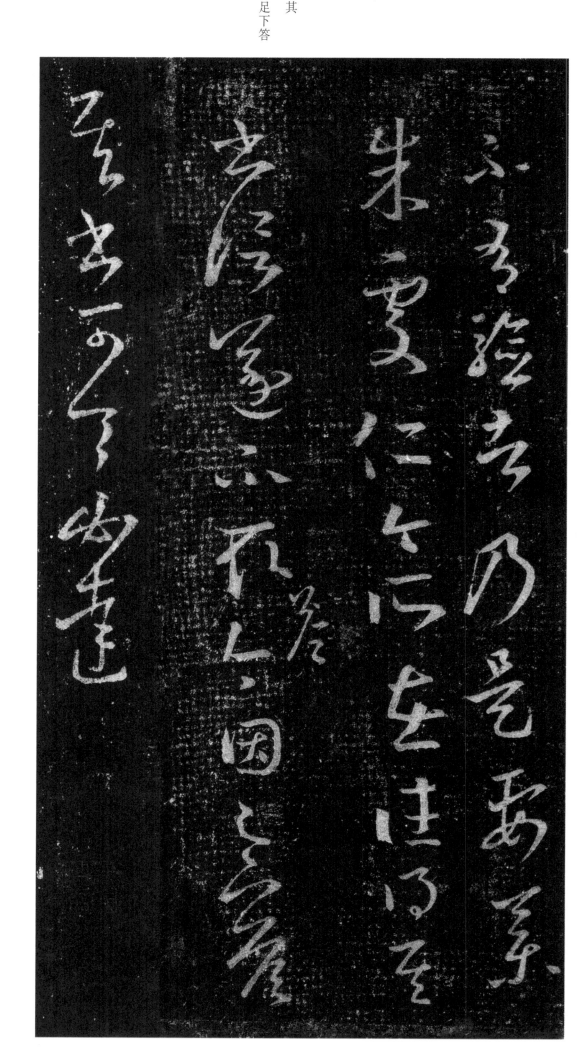

七十帖
足下今年政七十耶知体气
常佳此大庆也想复勤加
颐养吾年垂耳顺推之
人理得尔以为厚幸但恐前

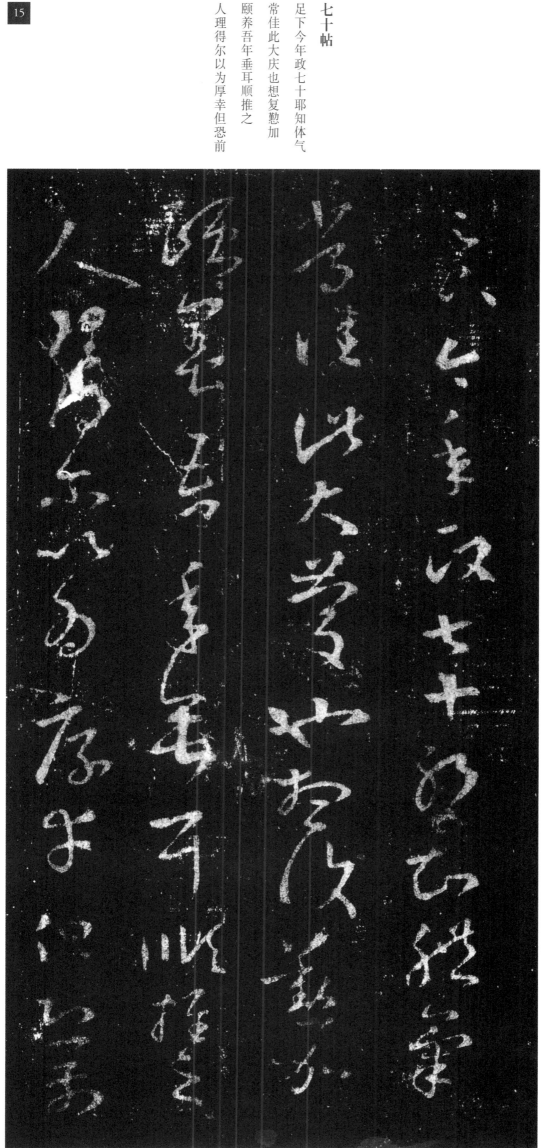

路转欲逼耳以尔要欲一
游目汶领非复常言足下
但当保护以俟此期勿谓
虚言得果此缘一段奇事

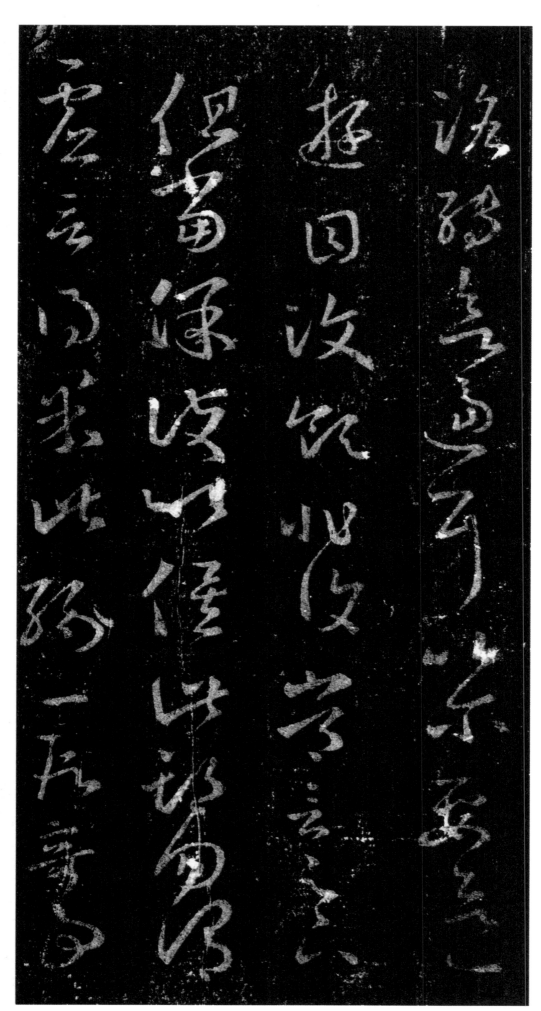

也

邛竹杖帖

去夏得足下致邛竹杖皆
至此士人多有尊老者皆
即分布令知足下远惠

蜀都帖

省足下别疏具彼土山川诸
奇杨雄蜀都左太冲三
都殊为不备悉彼故为

之至

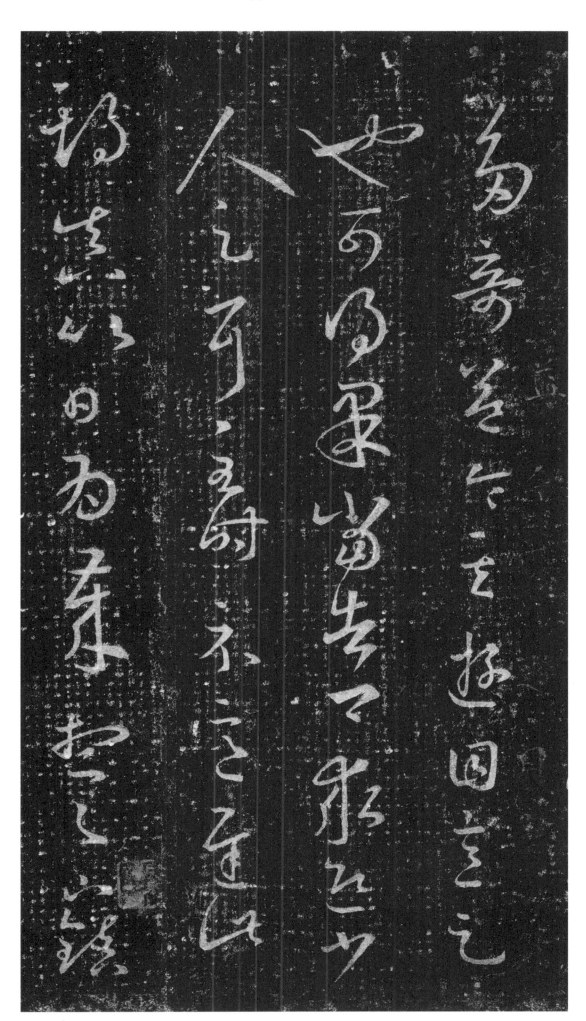

彼土未有动理耳要欲
及卿在彼登汶领峨眉
而旋实不朽之盛事但
言此心以驰于彼矣

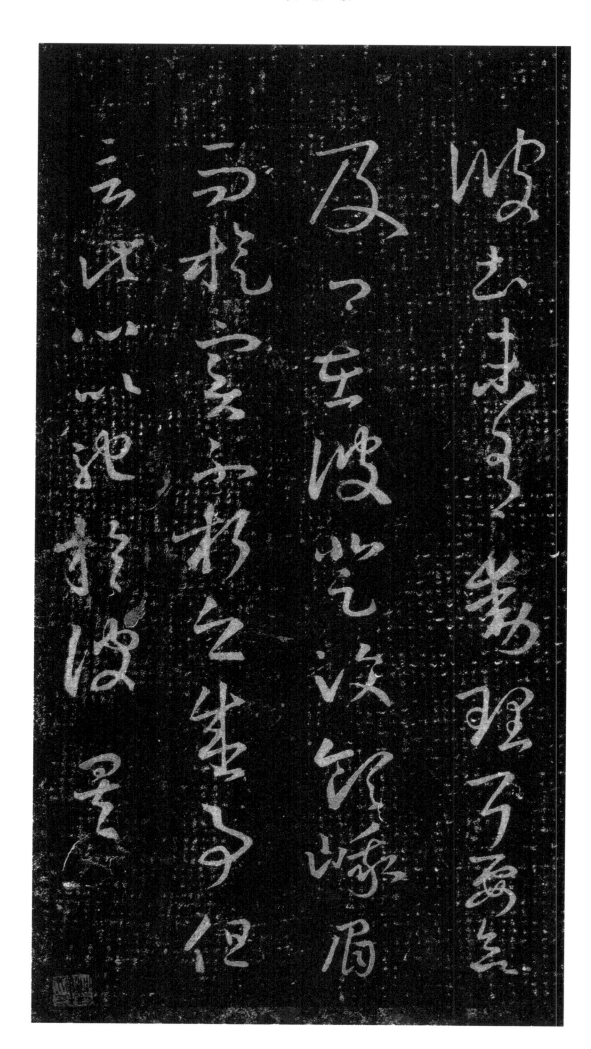

盐井帖

彼盐井火井皆有不足下
目见不为欲广异闻具示

远宦帖

省别具足下小大问为慰多
分张念足下悬情武昌诸

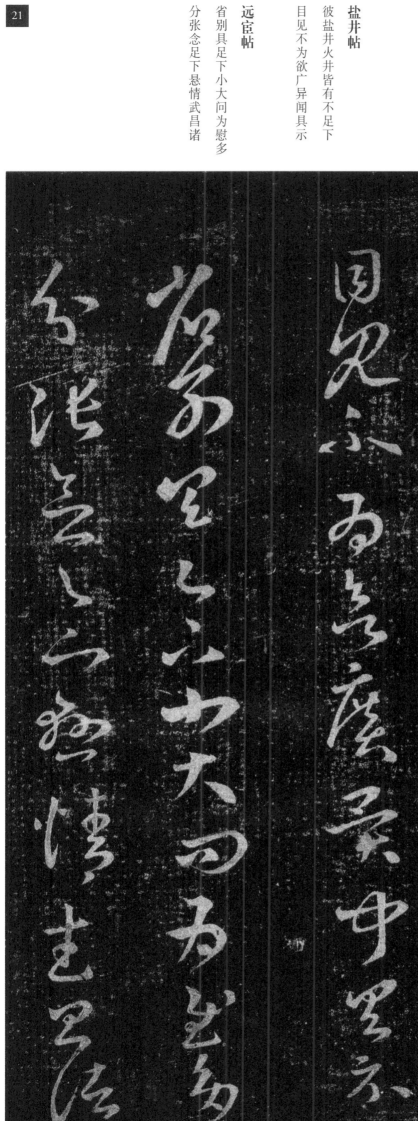
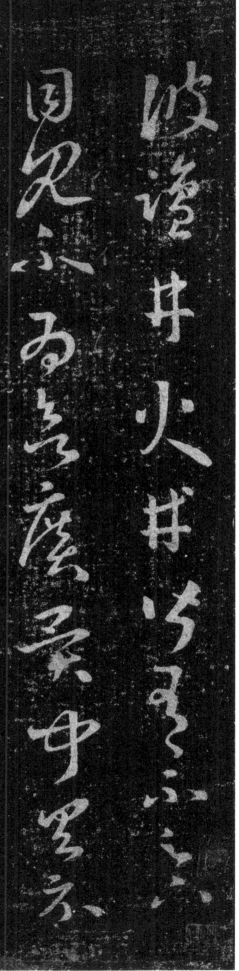

子亦多远宦足下兼怀
并数问不老妇顷疾笃
救命恒忧虑余粗平安
知足下情至

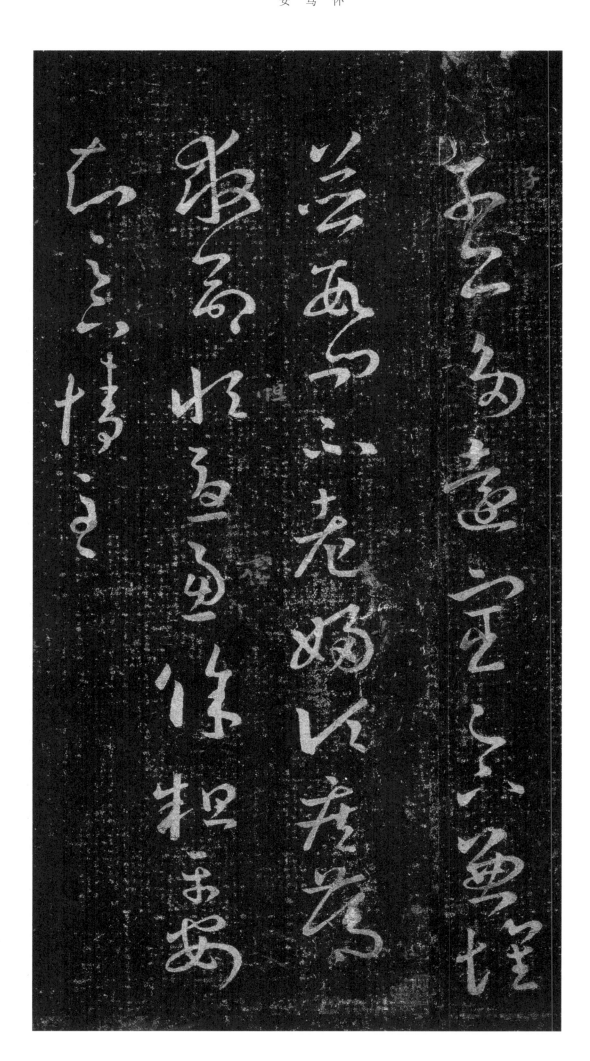

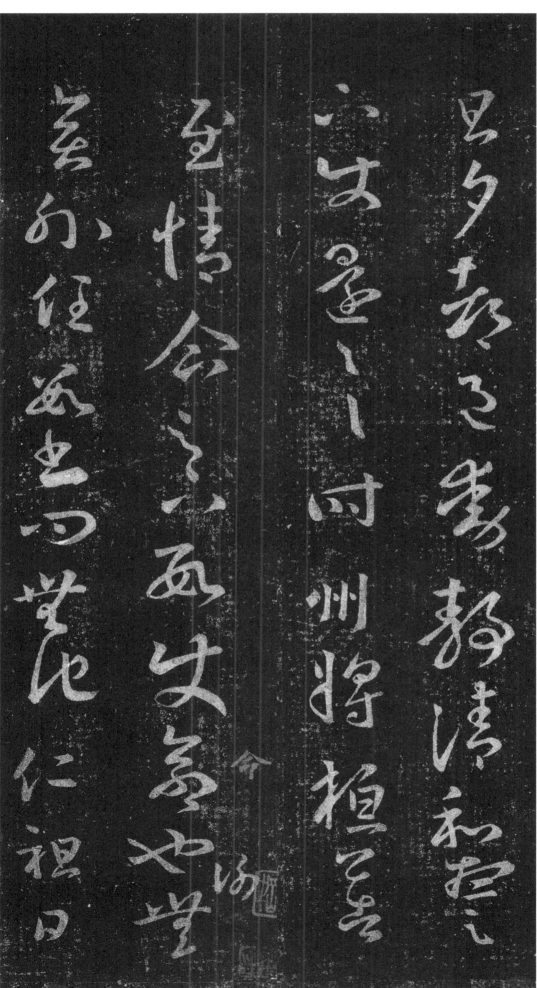

往言寻悲酸如何可言

严君平帖
严君平司马相如杨子云
皆有后不

胡毋帖
胡毋氏从妹平安故在

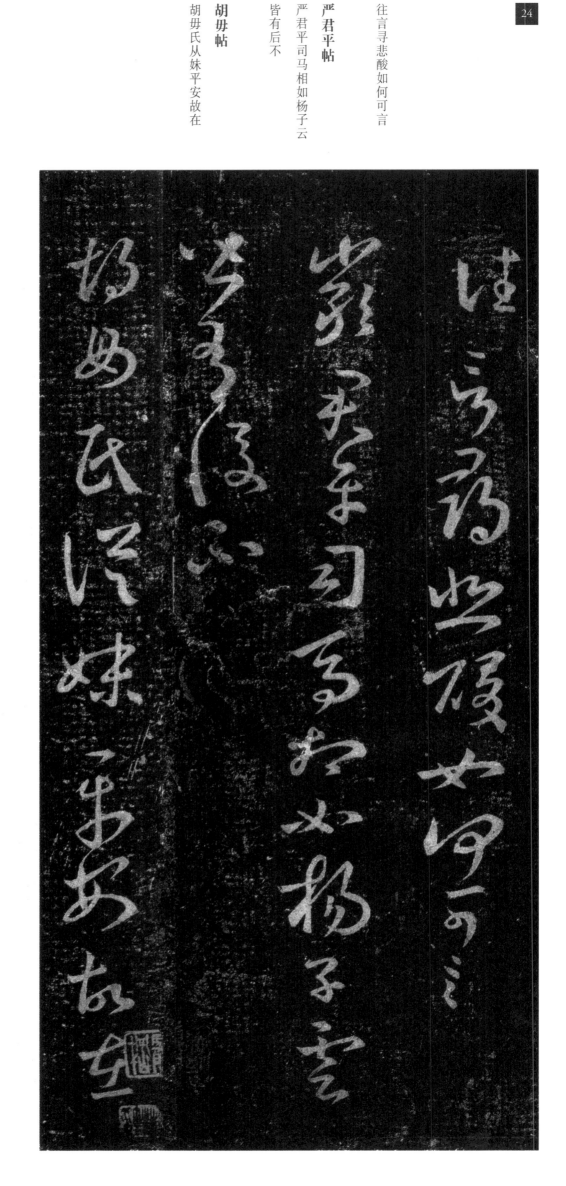

永兴居去此七十也吾在
官诸理极差顷比复勿勿
来示云与其婢问来信
□不得也

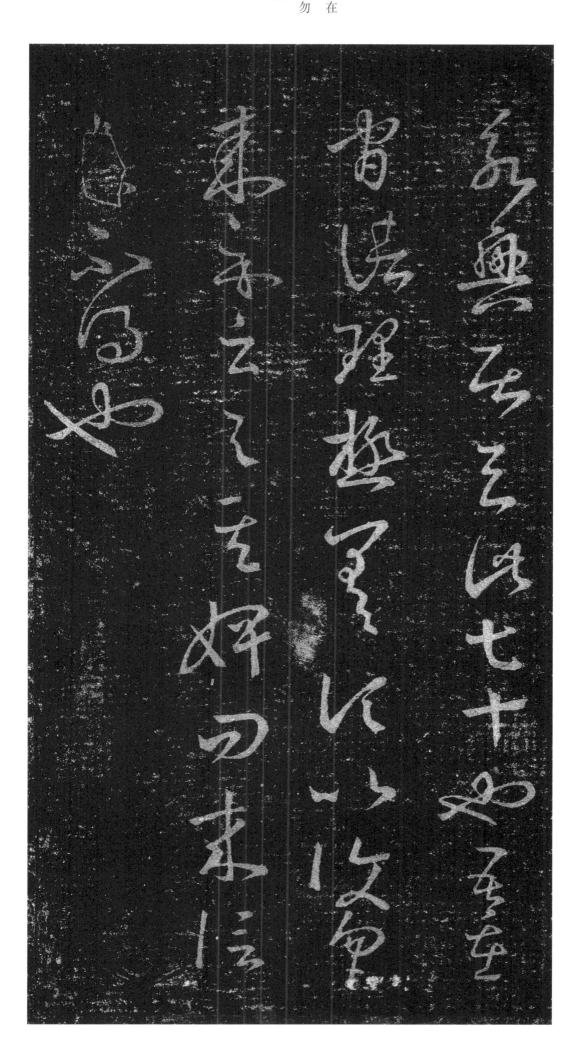

儿女帖

吾有七儿一女皆同生婚娶

以毕唯一小者尚未婚耳

过此一婚便得至彼今内外

孙有十六人足慰目前足下

情至委曲故具示

谯周帖

云谯周有孙秀高尚不

出今为所在其人有以副此

志不令人依依足下具示

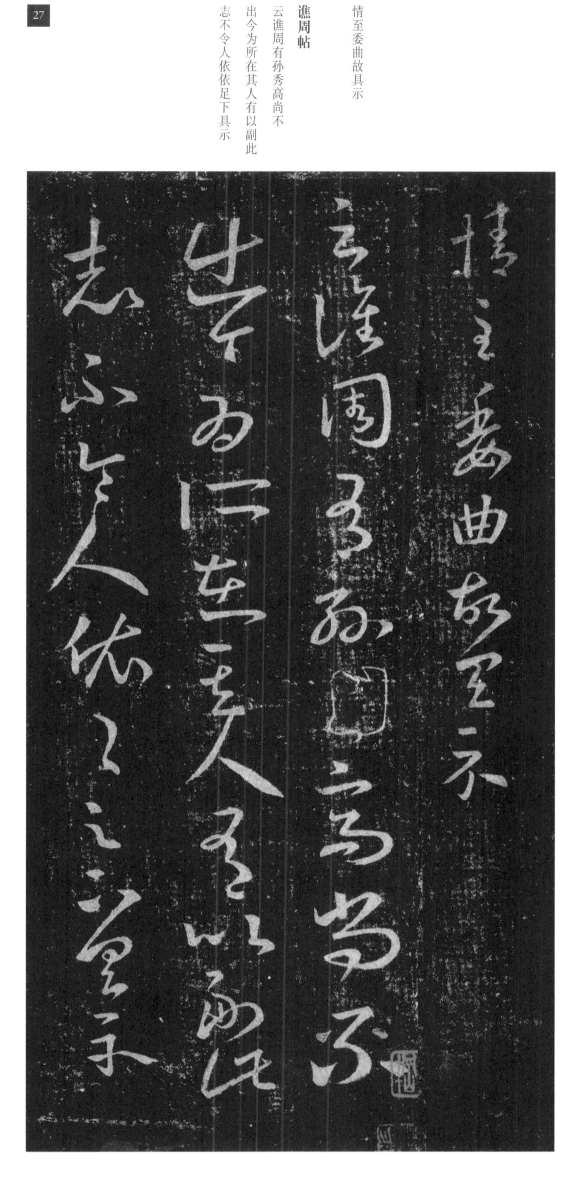

汉时讲堂帖

知有汉时讲堂在是汉
何帝时立此知画三皇
五帝以来备有画又精
妙甚可观也彼有能画

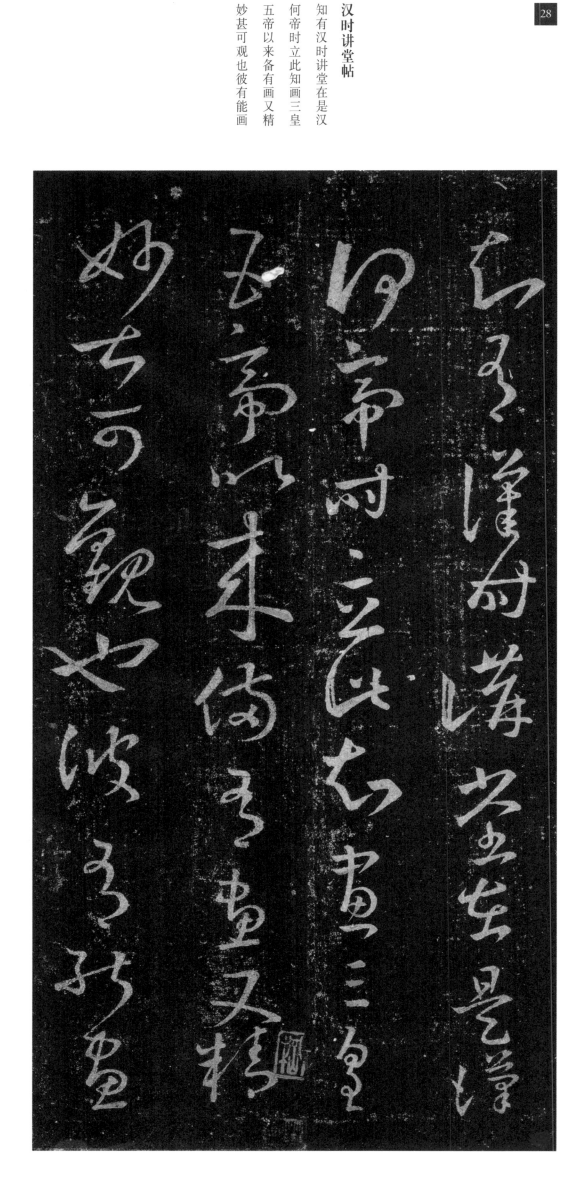

者不欲因摹取当可

得不信具告

诸从帖
诸从并数有问粗平安唯修
载在远音问不数悬情司

州疾笃不果西公私可恨足
下所云皆尽事势吾无
间然诸问想足下别具不复
具

成都帖
往在都见诸葛显曾具
问蜀中事云成都城池
门屋楼观皆是秦时
令人远想慨然
司马错所修为尔不信具

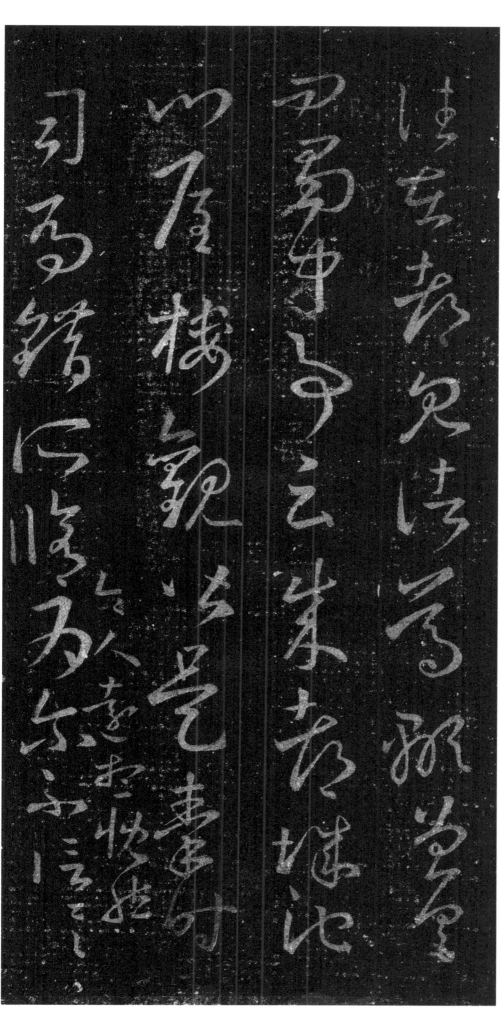

示为欲广异闻

旃罽帖

得足下梅旃胡桃药二种知
足下至戎盐乃要也是服食所
须知足下谓须服食方回

近之未许吾此志知我
者希此有成言无缘见
卿以当一笑

药草帖

彼所须此药草可示当

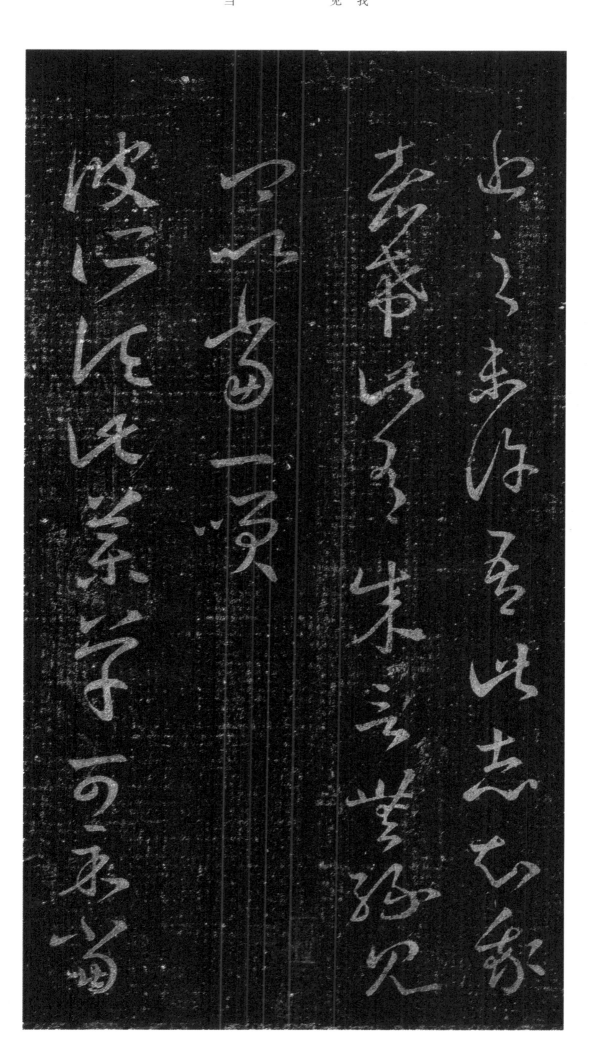

致

来禽帖

青李

来禽

子皆囊盛为佳 函封多不生

樱桃

日给滕

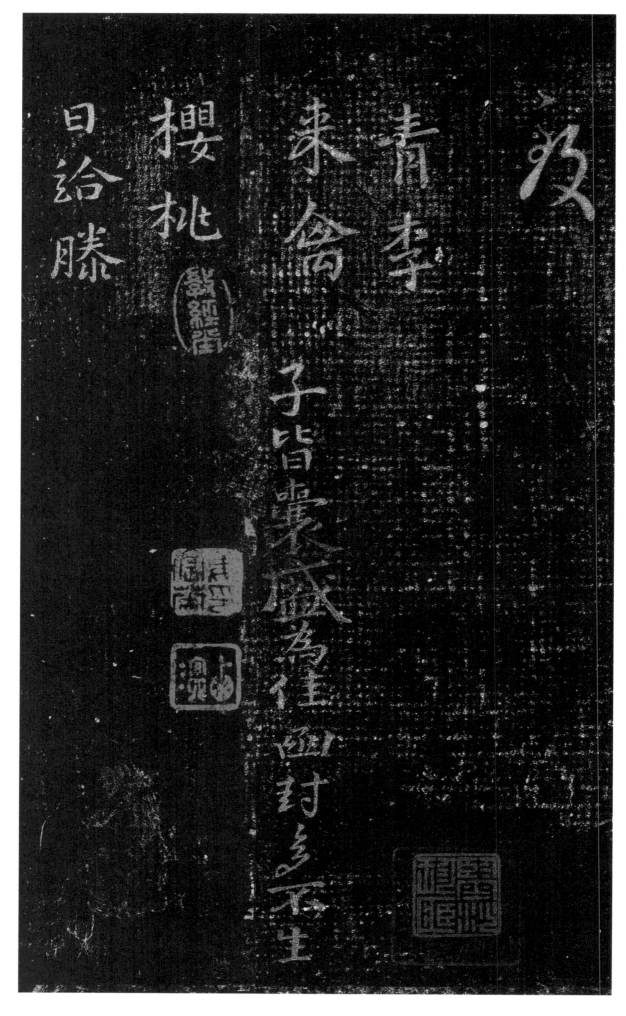

胡桃帖

足下所疏云此果佳可为
致子当种之此种彼
胡桃皆生也吾笃喜
种果今在田里唯以此

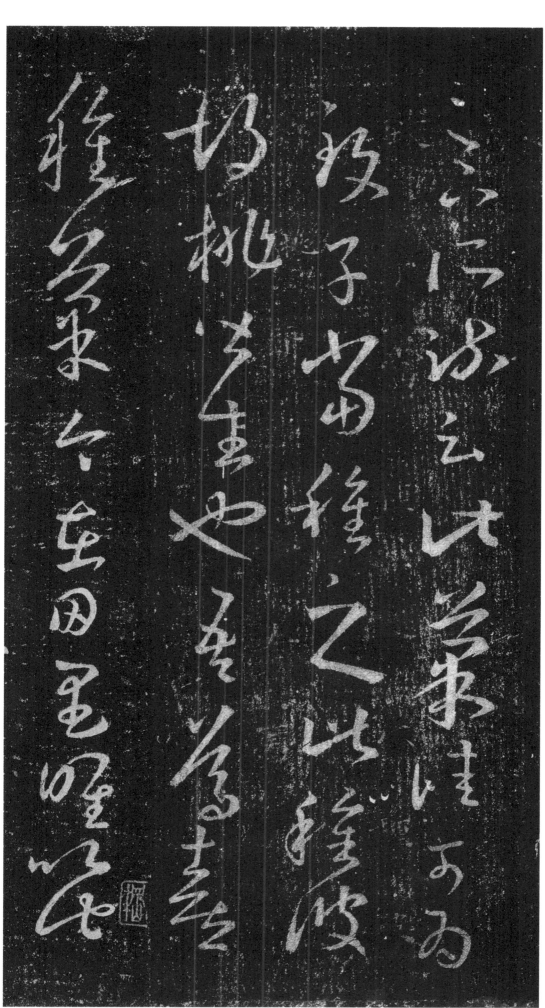

为事故远及足下致此
子者大惠也

清晏帖

知彼清晏岁丰又所
出有无一乏故是名处

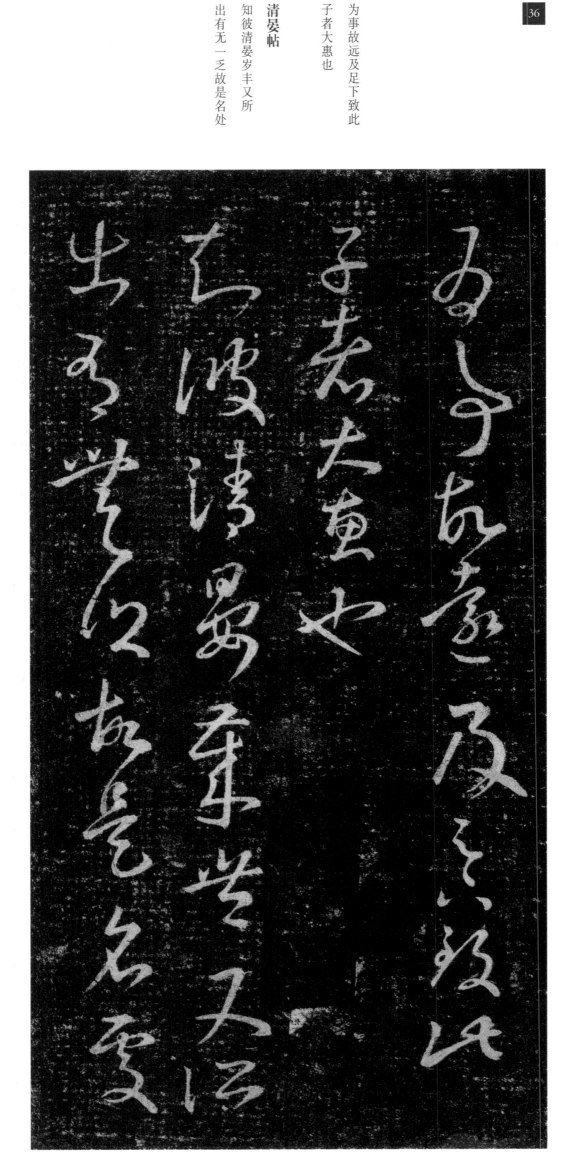

且山川形势乃尔何可以
不游目

虞安吉帖
虞安吉者昔与共事
常念之今为殿中将军
前过云与足下中表不

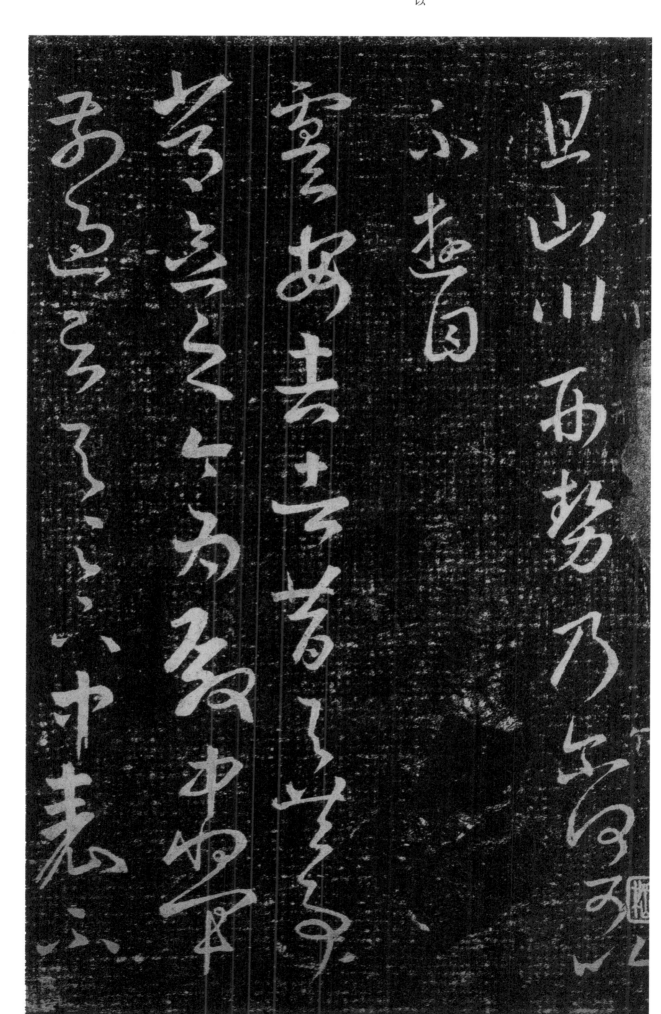

以年老甚欲与足下为
下寮意其资可得小郡
足下可思致之耶所念
故远及

敕
付直弘文馆
臣解无畏勒
充馆本
臣褚遂良校
无失
僧权

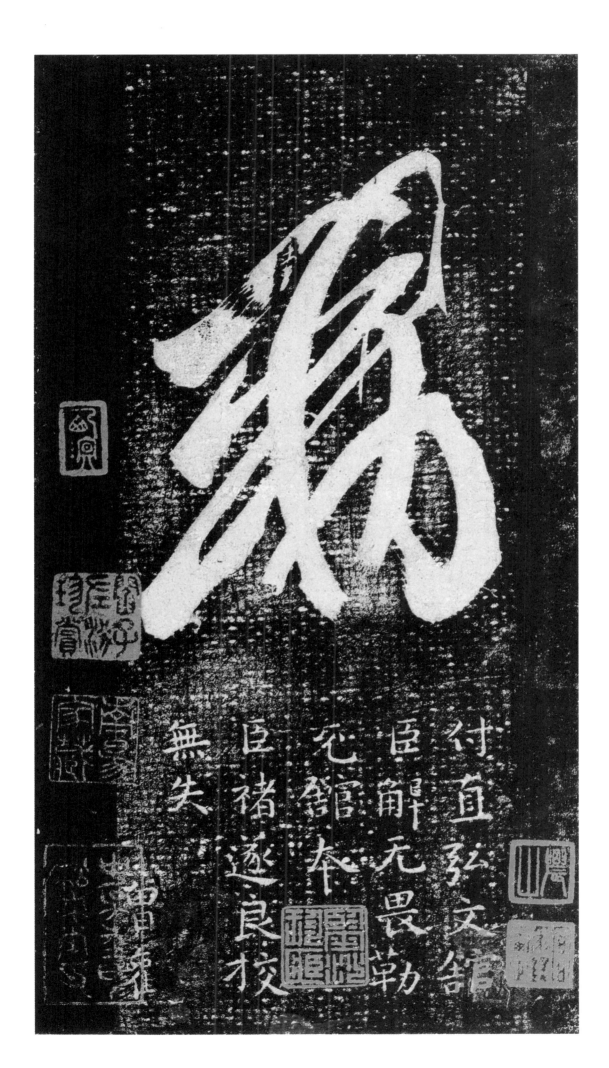

图书在版编目（CIP）数据

王羲之《十七帖》/ 王学良编著 .—上海：上海人民美术出版社 , 2018.6

（书法自学与鉴赏丛帖）

ISBN 978-7-5586-0769-1

Ⅰ.①王… Ⅱ.①王… Ⅲ.①草书－碑帖－中国－东晋时代 Ⅳ.① J292.23

中国版本图书馆 CIP 数据核字 (2018) 第 048823 号

书法自学与鉴赏丛帖

王羲之《十七帖》

编　　著：王学良
策　　划：黄　淳
责任编辑：黄　淳
技术编辑：史　湧
装帧设计：肖祥德
版式制作：高　婕　蒋卫斌
责任校对：史莉萍
出版发行：上海人民美术出版社
　　　　　（上海市长乐路 672 弄 33 号）
邮　　编：200040　　　电　　话：021-54044520
网　　址：www.shrmms.com
印　　刷：上海盛通时代印刷有限公司
地　　址：上海市金山区金水路 268 号
开　　本：787×1390　　1/16　　2.5 印张
版　　次：2018 年 7 月第 1 版
印　　次：2018 年 7 月第 1 次
书　　号：978-7-5586-0769-1
定　　价：28.00 元